Armadilhas Para Pegar Cor

pinturas de Jonas Barros

Tons Amarelos Sobre Rosa Selvagem

fragmentos poéticos de
Marcos Moura Vieira

Salmoura csipp
Amsterdam - Recife
2015

Copyright © 2015 Marcos Moura Vieira
All rights reserved.

ISBN: 1522795294
ISBN-13: 978-1522795292

Série Verbo-Visual
ARMADILHAS PARA PEGAR COR
(TONS AMARELOS SOBRE ROSA SELVAGEM)

Capa: Moura Vieira
sobre foto de Éder Bispo do quadro "Rio de Mentiras (a morte da pintura)"
mista sobre tela (266 x 151 cm) de Jonas Barros, 2015
foto na contracapa de José Medeiros, detalhe da obra "Armadilha para pegar cor",
mista sobre tela (156 x 150 cm), de Jonas Barros, 2012

Ficha catalográfica

Moura Vieira, Marcos Antonio, 1964- & Barros, Jonas, 1967-
 Armadilhas para pegar cor (catálogo) in Tons amarelos sobre rosa selvagem (série). Recife/Amsterdam: Salmoura edições /
CreateSpace Independent Publishing Platform, 2015
 ISBN-13: 978-1522795292
 ISBN-10: 1522795294
 42 p. : 21,59 cm x 21,59 cm

1. Literatura Brasileira 2. Poesia Brasileira. 3. Artes Plásticas 4. Artes
I. Moura Vieira, Marcos II. Barros, Jonas III Título IV Série

CDU 869.0(814.1)-1 / 7.036
CDD B869.1 / 709.04

Índices para catálogo sistemático
1. Poesia: Literatura Brasileira
2. Arte: Artes Plásticas

www.marcosmouravieira.com/salmoura-pt
www.jonasbarros.com

Desde 1986 trabalho com artes visuais em Mato Grosso,
na busca de um sentido entre tempo e espaço.

Nesses 30 anos realizei quatro grupos de experimentos:
regional x universal; remansos; cura males; e rios e armadilhas.
Para isso utilizei diversas técnicas, mídias e suportes
– mas foi para a pintura que houve uma inclinação maior.

Os trabalhos surgem a partir de observações dos elementos que estão a minha volta.
Nada é previsível na tentativa de colocá-los no lugar comum da arte.

Quanto as possibilidades contemporâneas,
acredito que é uma questão de tempo e de riscos.
No momento tornar visível o que penso e sinto é o meu interesse.

Jonas Barros
Nobres, outubro 2015

Conheci Jonas Barros em 1993 e logo em seguida dividimos por algum tempo, juntamente com Gervane de Paula e Carlos Lopes, o Atelier da rua 24 de outubro, em Cuiabá - os três artistas plásticos e o poeta. Essa parceria era uma oficina de diálogos que criativamente incidiam nas obras de arte visuais e literárias que produzíamos.

Ao longo desses anos acompanhei a vida das artes plásticas de Mato Grosso, consolidei grandes amizades e contribui com conversas, textos e reflexões sobre diferentes momentos das produções de diversos artistas. Certamente a nossa convivência sensível intelectual mundana marcou as nossas obras e continua produzindo sentidos polifônicos.

As poesias que apresento em *Tons Amarelos Sobre Rosa Selvagem* foram compostas em 2015, após a minha visita ao novo Atelier de Jonas Barros na fazenda S.J. do Curralzinho, em Nobres-MT, onde ele está vivendo e trabalhando. Me comove que as palavras se alimentem, no tempo-espaço da vida campesina, da lida do homem entre a natureza violenta que ele busca dominar e a arte posta ali tal um presente ofertado pelo artista para dar acabamento a realidade dos elementos naturais.

A minha parceria com Jonas se concretiza em 2015 numa série de três produções conjuntas, sendo duas impressas e uma visual. Um livro *Tons Amarelos Sobre Rosa Selvagem*, no qual figuram as poesias completas; este catálogo *Armadilhas para Pegar Cor*, em que as pinturas são acompanhadas de fragmentos dos poemas apresentados no livro; e um Dvd *Só Quero a Cor* que documenta uma conversa entre nós sobre a arte e a vida. A temática da cor abarca os experimentos em artes plásticas de *Rios e Armadilhas* assim como os poemas quase sensoriais de *Tons Amarelos sobre Rosa Selvagem* - que buscam materializar a façanha de abrir-se ao deleite do verbo-visual e produzir sentidos heterogêneos.

Marcos Moura Vieira
Lievelde, novembro 2015

Jonas e a pintura

Ludmila Brandão*

É do rio e não do mar, este Jonas. E é o ventre da pintura e não da baleia que ele habita. É desde esse lugar que fabula problemas, narrativas e mundos. Que pinta, sobretudo. A nós, apreciadores de seu trabalho, restam as suspeitas sobre quais inquietações mobilizam o pensamento, os olhos, as mãos, a palheta de Jonas. Uma coisa é certa: o rio sempre esteve lá, mas nunca é o mesmo rio, como não são as pedras, as folhas ou os peixes.

Neste conjunto de obras, que compõe com a poesia de Marcos Moura Vieira, uma combinação potente, o rio e seus elementos são pretextos com os quais pensa a pintura e suas chagas, essa prática desgastada por sucessivas gerações de ismos e experimentos no Ocidente, com morte mil vezes declarada, inclusive por Jonas em seu Rio de Mentiras: a morte da pintura. Mas o que vemos aqui é seu exato contrário ou a capacidade de reinventá-la desde esse lugar, o rio-pintura que expele obras-armadilhas de todas as espécies: capturas de pedra, de verde, de ar, de céu, de cor, além dos experimentos para bovinos. Haveremos, enfim, de reter algo deles além de carne, leite ou dólar.

As ideias de armadilha e captura que nomeiam cada uma das telas e emprestam os títulos aos poemas, desde O rio supra-real – rio total, com vista do alto e de frente sobrepostos – da primeira até a Nem verdades, nem mentiras que finaliza o conjunto – encerram a "nem verdade, nem mentira" da pintura, ela mesma. Sim, afinal, é preciso repetir mais uma vez que não cabe à pintura ser outra coisa além daquilo que é: artifício. Mas, não nos enganemos com a simplicidade da resposta. Um artifício é uma não-natureza que costuma nos convencer do contrário. Por isso, quantas vezes o artista precisou dizer que não, isso não era um cachimbo, isto não é uma mulher, aquilo não é um rio? A pintura, ou o artifício em que ela consiste, corresponde a uma fabulosa máquina de captura, em primeiro lugar, daquele que se performa artista pintor e, finalmente, do olhar outro, seu, meu, nosso.

É assim que Jonas, na contracorrente das mil mortes da pintura, segue construindo armadilhas para capturar rios, pedras, folhas, cores, imagens de Narciso-pintor que, por sua vez, têm a difícil tarefa de capturarem o nosso olhar. E conseguem.

*Ludmila Brandão é docente do Programa de Pós-Graduação em Estudos de Cultura Contemporânea da UFMT com Pós Doutorado na área de Crítica da Cultura. Membro da ABCA e Curadora do Museu de Arte e Cultura Popular da UFMT.

Armadilhas para pegar o belo, ou "Toda verdade é dura / como a cor vermelha"

Jozailto Lima**

"Não tem altura o silêncio das pedras". Manoel de Barros, em "Uma didática da invenção".

Sempre achei que as artes plásticas e a palavra transfigurada, em estado de poesia ou de prosa - que é arte de uma outra plasticidade -, bebem do mesmo ribeirão, acenam em direção a um único horizonte. Disparam flecha a um mesmo alvo. Ambas são armadilhas para pegar o belo. Cavoucando a beleza, ambas querem dar mais vida à vida. Mais sentido, mais harmonia. Encanto ou reflexão.

Pouco importa se do pincel e da mão do pintor surjam mosaicos tristes em forma de Guernicas, desmedidos feito o Abaporu, ou se do verbo do poeta nasçam a Odisseia ou A Máquina do Mundo. Juntar estas duas manifestações - artes plásticas e palavra transfigurada - é o projeto bem-intencionado e bem-sucedido do poeta Marcos Moura Vieira e do artista plástico Jonas Barros nesse "Tons Amarelos Sobre Rosa Selvagem".

Nesta viagem, dão-se as mãos um poeta que maneja bem o verbo no Nordeste há mais de três décadas e um pintor do Centro-Oeste, com praticamente o mesmo tempo de estrada, trilhada com talento e traços marcantes na pintura e no desenho contemporâneos brasileiros. Os dois se flertam, e cada um diz muito bem nesse fantástico mistério ou itinerário que é pintar e escrever.

Em "Tons Amarelos Sobre Rosa Selvagem", Marcos e Jonas armam com precisão suas armadilhas para pegar o belo. E pegam. Dos parangolés verbais e visuais deles, resta uma sinfonia bem audível, bem perscrutável a olhos nus. Marcos não é um poeta hermético - não existe poetas difíceis. Mas, consciente do seu ofício com a palavra, não faz gracejos graciosos, do tipo papa-pronta-pra-saciar-a-fome-de-lentos. Ele exige do leitor, como todo bom autor que quer se ver completado no, por ou pelo: "gota a gota / o orvalho / abolha o ar".

Palavra a palavra, esse poeta aboia em direção ao seu leitor, amparado na bela bolha que lhe repassa Jonas em forma de "Armadilha de pegar ar". Nesta Nínive-baleia de verbo e imagem, quem terá nascido primeiro?: os balões-de-sereno do pintor ou os verbos do poeta? Também pouco importa o peso genesíaco do pincel ou da caneta. Vale, sim, o resultado.

O que fica é a cor final do conjunto nesse "Tons Amarelos Sobre Rosa Selvagem". Tacitamente, o poeta nordestino se deixa fisgar pelas realidades do Centro-Oeste, tendo a região de Nobres e a pintura de Jonas como ponto de partida, de equilíbrio, de ancoragem. Por quem é ele fisgado, mas também fisga. Aqui, Marcos é um quase Narciso perplexo encantado diante do espelho do real e do imaginário

de uma região e seus hipervários dizimentos - "Dá-me o anzol que fisga o peixe / Sem afogar-lhe o nado".

O que fica é a cor final de uma região e de um agente saudável, ativo e perquiridor dela - Jonas -, que capta tudo aquilo com semente, folha, fonte, águas e cio dos peixes como se fosse o retrato da sua própria cara. E na verdade o é, mas não somente a desse Jonas que regurgita a baleia "centro-oesta". É também a cara de Marcos e a de todos nós demais brasileiros que desconhecemos o peso e a importância da baixa demografia de uma região de onde vem as pinturas e o tônus pros poemas.

Mesmo que o leitor desatento não capte o elo exato e preciso entre as duas manifestações artísticas que se dão em "Tons Amarelos Sobre Rosa Selvagem", as 16 intervenções de Jonas e os 13 poemas de Marcos terão muito a dizer aos sentidos de quem os compulsar em suas "sinfonias bem audíveis e bem perscrutáveis com os olhos". A pintura que precede, ou ilustra, o poema "Pedras" é um encantamento do ponto de vista do dizimento artístico de ambos.

Há ali uma ciranda de pedras encadeadas pelo que se pode intuir um ramo e seus desdobramentos, ou por uma série de anzóis - o que dá, a qualquer uma das duas, um realismo fantástico excepcional, em se tratando uma região que ainda nos brinda com um quê de país profundo, com algo romanticamente de nação intacta, apesar de semiescalavrada pela mão bruta do agronegócio que abomina o verde original, que revira os rios, que envenena os bichos e os homens, que empesta o ar de susto e que detona o sonho dos peixes. "Jonas burila o entorno / Descasca / E a cor se desfaz da arapuca / Isso é imenso / A cor dentro da pedra", diz o poema.

E eles brincam que brincam. O céu-céu, por exemplo, é um trem que não há. É uma mera abstração feita de distâncias azuis. E aqui retorno ao ciclo das armadilhas, agora com a "Armadilha para pegar céu": a pintura nos oferece cubos/pedaços de céus amarrados e o poema, que anuncia "Azuis emaranhados / nos cristais / Reflexos / de um céu de julho / prensado / contra a torrente / Polindo a rocha / ao topo da cachoeira".

Eu diria um dos pontos altos do livro se encontra na pintura/poema "Nem Mentiras, nem Verdades", onde Jonas diz do seu simbolismo de cores fortes e Marcos brinda o leitor com um "Toda verdade é dura / como a cor vermelha". Sim, uma verdade: "e mais se firma / na arquitetura dos fatos / quanto mais sanguínea".

Nesse poema, um verso aponta que "O sol é rosa". Ele é pai de todas as cores e coisas. E certamente, também, dos tons amarelos que ficam sob essa rosa selvagem como ele é captado pelo olho poético que pinta com as tintas das palavras.

**Jozailto Lima é jornalista e poeta, autor de quatro livros publicados, entre eles "Viagem na Argila", de 2012.

Só quero a Cor
Jonas Barros

... prossiga o rastro rosa no amarelo selvagem
Marcos Moura Vieira

Armadilhas para pegar cor

tons amarelos sobre rosa selvagem

1 O Rio 11

2 Pedras 13

3 Captura do verde 15

4 Experimentos para Bovinos 17

5 Rios e Armadilhas 21

6 Armadilha para Pegar Ar 23

7 Armadilha para Pegar Céu 25

8 Armadilha para Pegar Cor 27

9 Rio Rosa 29

10 Narciso 31

11 Um Rio para Narciso 33

12 Rio de Mentiras (a morte da pintura) 35

13 Nem Mentiras, nem Verdades 37

A surpresa era a barganha da corrente

Entre as luzes na pedra

O peixe a mata a folha seca

o profundo

e translúcido dessa lâmina d´água

prosseguindo o seu pleito (...)

1 O RIO

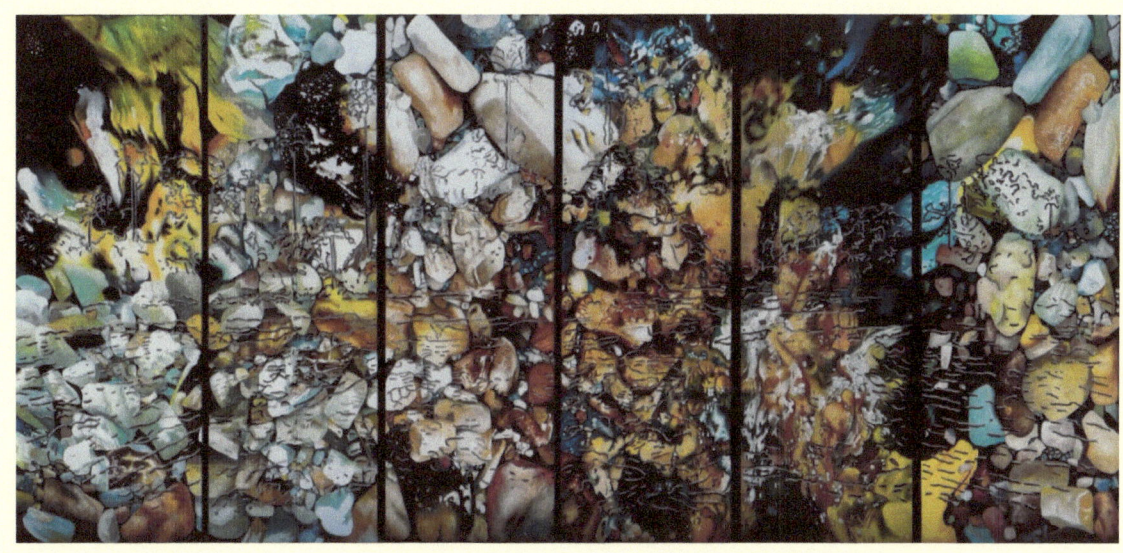

Jonas Barros, mista sobre tela, 210 x 440 cm, 2010. Foto José Medeiros

Jonas burila o entorno

Descasca

E a cor se desfaz da arapuca

Isso é imenso

A cor dentro da pedra.

2 PEDRAS

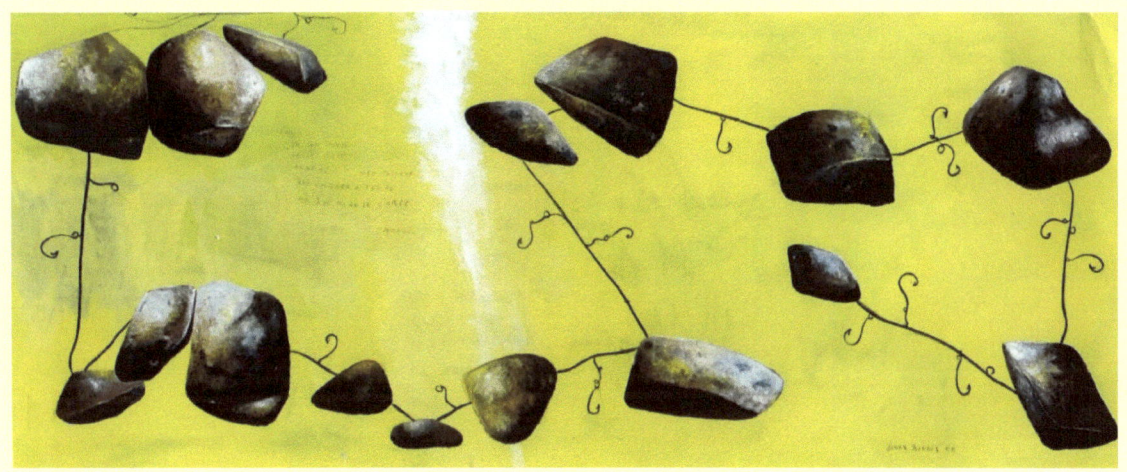

Jonas Barros, mista sobre tela, 200 x 80 cm, 1998. Foto José Medeiros

O verde é mudo
Nos cabe captar
a sua engenharia
quando nos diz:
- é tempo,
o pasto está pronto
Soltem as vacas
antes dos gafanhotos

3 CAPTURA DO VERDE

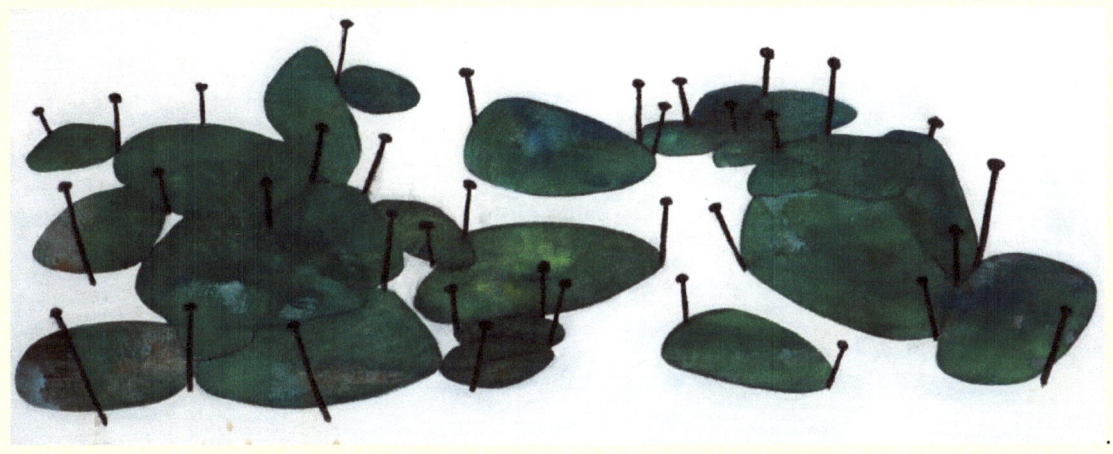

Jonas Barros, mista sobre tela, 25 X 66 cm, 2013. Foto José Medeiros

O gado perscruta uma cor
desconhecido da pedra
Qual segredo
a besta fuça destravar?
preta, branca, amarela e rosada
São apenas quatro pétalas

4 EXPERIMENTOS PARA BOVINOS

Jonas Barros, Experimentos para bovinos, 2015.

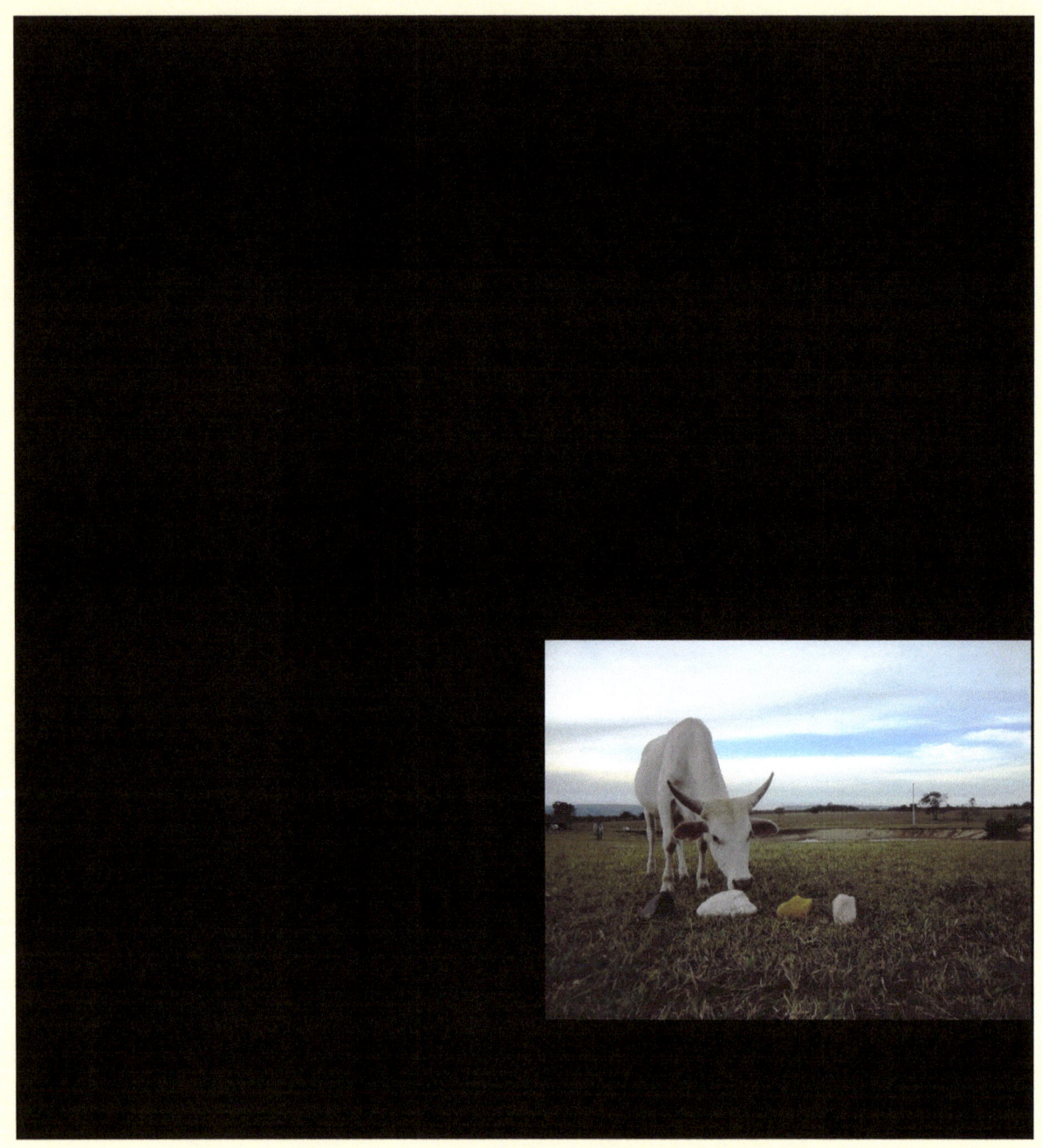

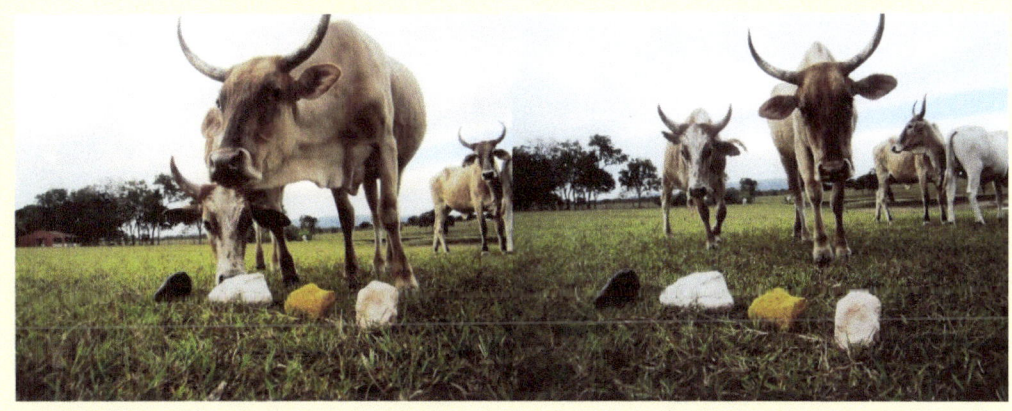

Jonas Barros, instalação e fotos de esculturas em pedras da região de Nobres-MT, 2015

(...) o artista rebusca entre a tela e seu batismo

um rastro de armadilhas:

... de peitar pedra

... de pregar ar

... de pesar céu...

apegar cor

Ele mesmo enredado

entre reflexos

5 RIOS E ARMADILHAS

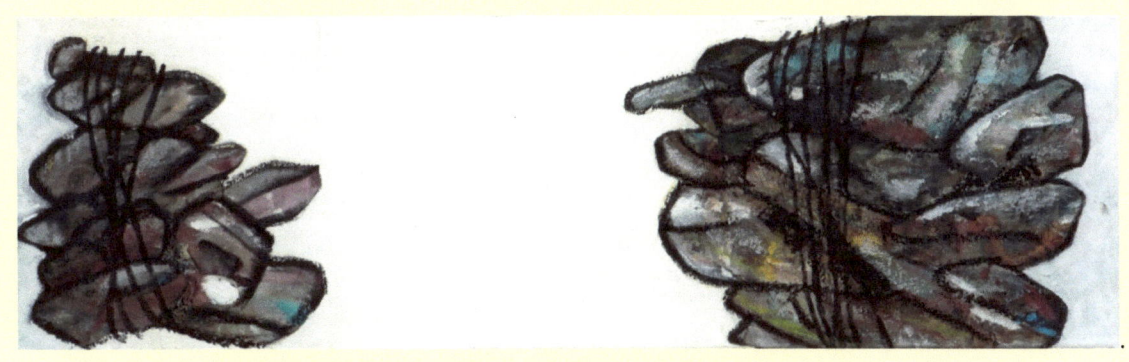

Jonas Barros, mista sobre tela, 25 x 66 cm, 2013. Foto José Medeiros

gota a gota

o orvalho

abolha o ar

e recompõe

o sereno

Como se a pedra

Pudesse abarcar a leveza

De uma altura

Suspensa

Contra a grave idade

Cada vida uma rocha

Etérea

Flutuante

Retendo o sopro

Na transparência

Da sua iluminura

6 ARMADILHA PARA PEGAR AR

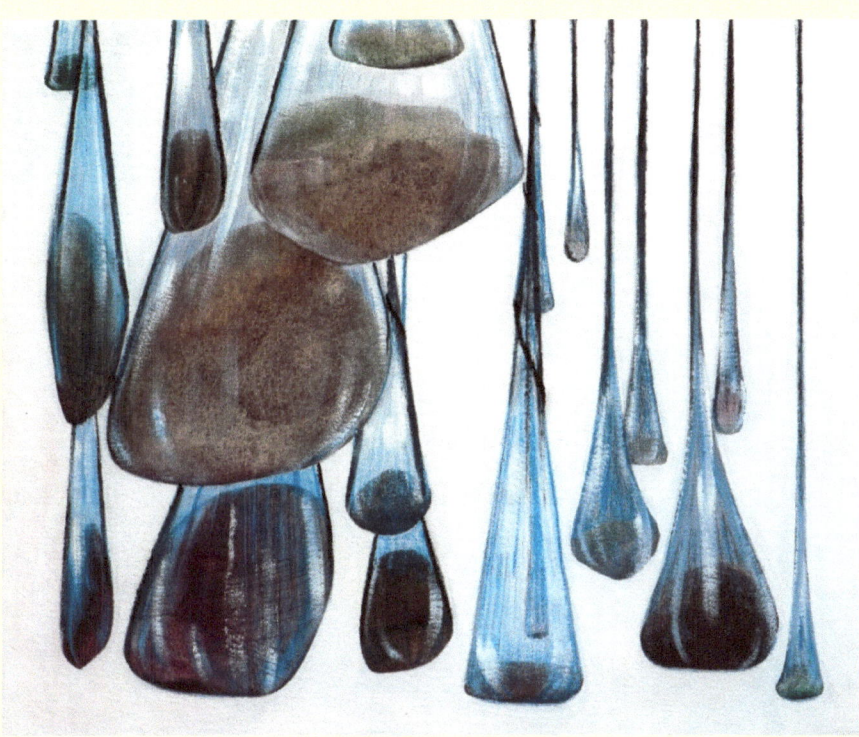

Jonas Barros, mista sobre tela, 50 x 40 cm, 2012. Foto José Medeiros

Azuis emaranhados

nos cristais

Reflexos

de um céu de julho

prensado

contra a torrente

Polindo a rocha

ao topo da cachoeira

no encontro das nuvens

com a queda

d'água

a refração do espaço

detém a correnteza

7 ARMADILHA PARA PEGAR CÉU

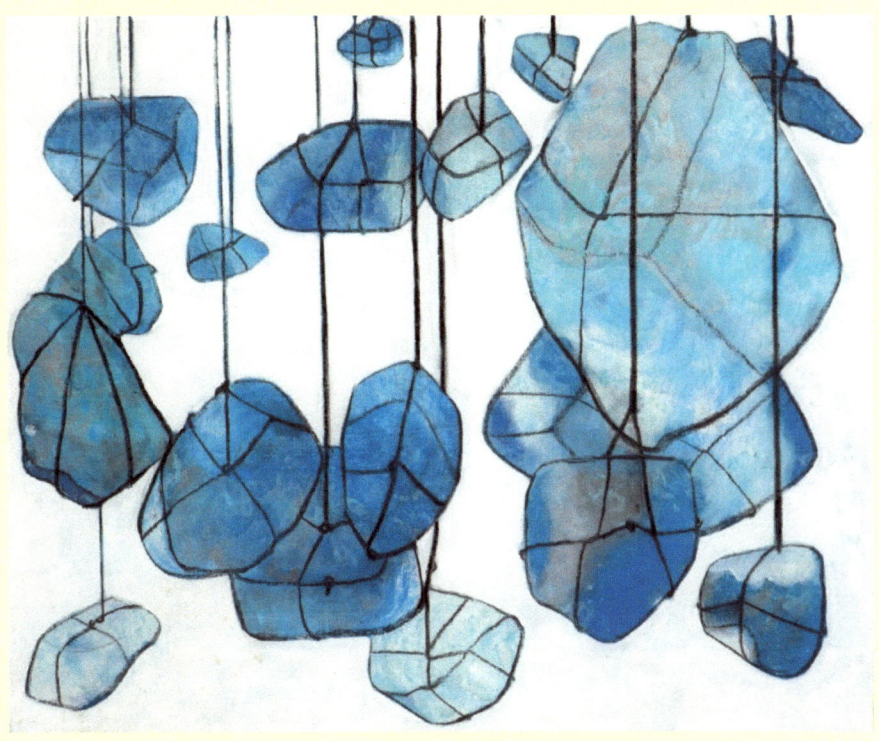

Jonas Barros, mista sobre tela, 50 x 40 cm, 2012. Foto José Medeiros

Na cor

todo matiz

me traça

o rastro

do arco-íris

E larga

seus opacos

à mercê

do destino

de todo desassossego

Amarro a cor

ao peso de cada pedra

quando a desnudo

e luto pra

subi-la até a luz

que destrava

a beleza

8 ARMADILHA PARA PEGAR COR

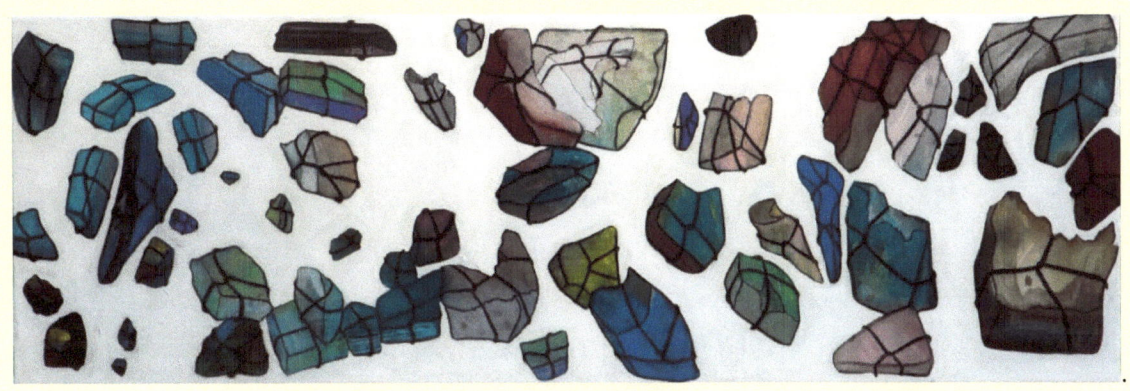

Jonas Barros, mista sobre tela, 156 x 50 cm, 2012. Foto José Medeiros

O bom amor é como um rio de açúcar

Mascava sobre um ferimento

Devora comodamente os orifícios

Revigora

Refaz entendimentos

Despede-se e não vai

Também não permanece

Palpável

Desdobra-se ao tato

Ora pétala alaranjada

Ora um visgo rosado

escorregando da língua

palavrada

O amarelo está por sobre tudo

Olhe na lâmina d´água tombando da cachoeira

no brilho das escamas

dos peixes e das pedras

Persiga o arco-íris

varando a corredeira

Para encontrar no teu corpo

uma terceira margem (...)

9 RIO ROSA

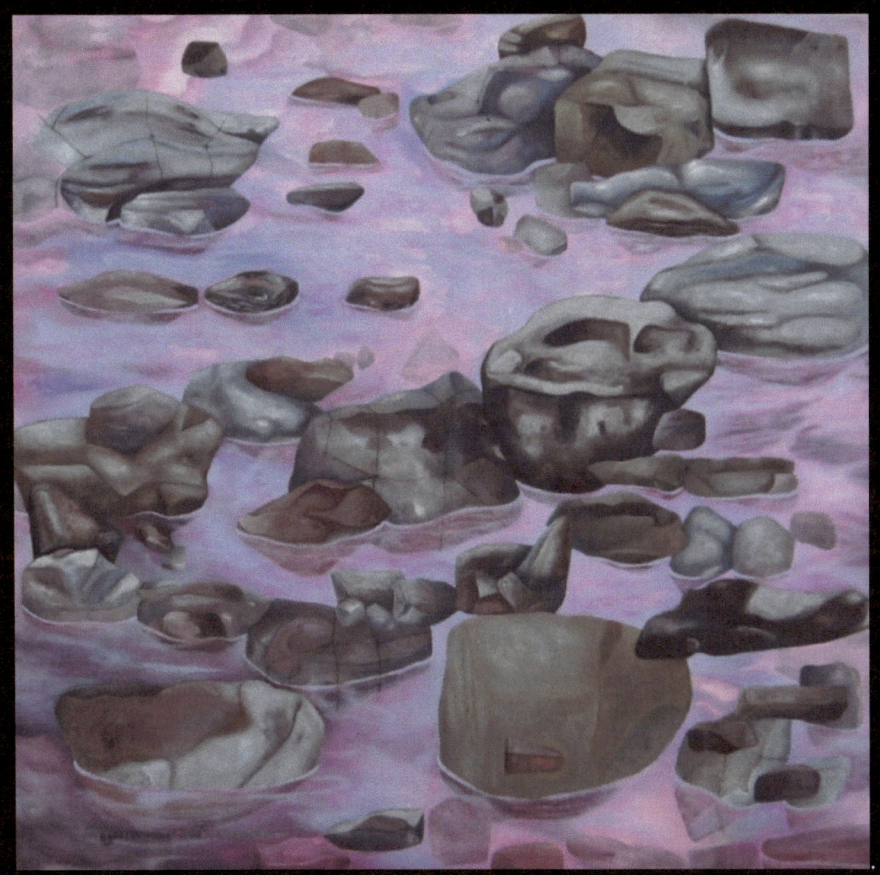

Jonas Barros, mista sobre tela, 155 x 150 cm, 2015. Foto Éder Bispo

10 NARCISO

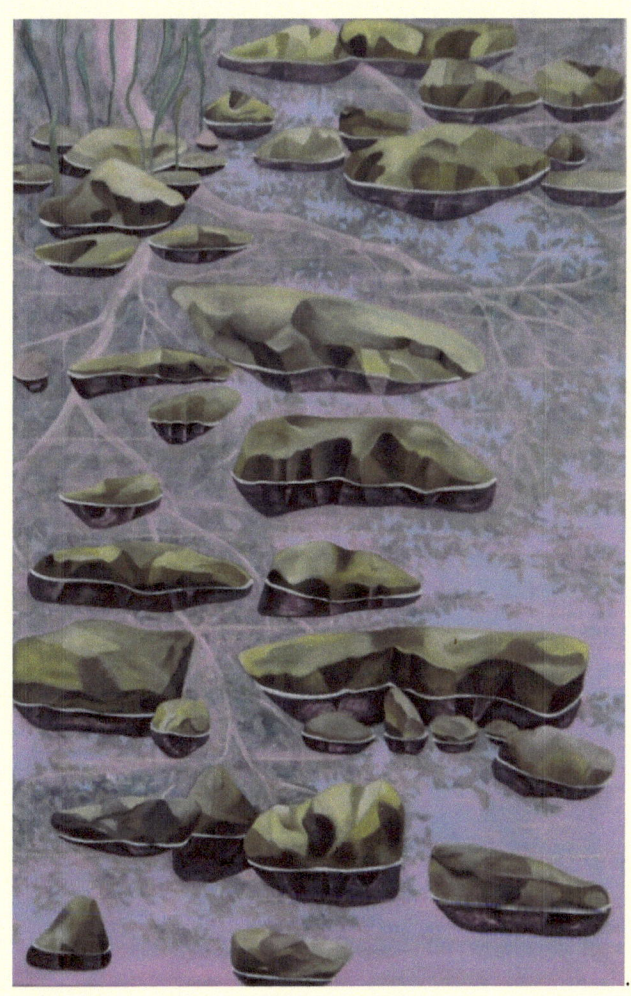

Jonas Barros, mista sobre tela, 100 x 151 cm, 2015. Foto Éder Bispo

Dá-me o anzol que fisga o peixe

Sem afogar-lhe o nado

11 UM RIO PARA NARCISO

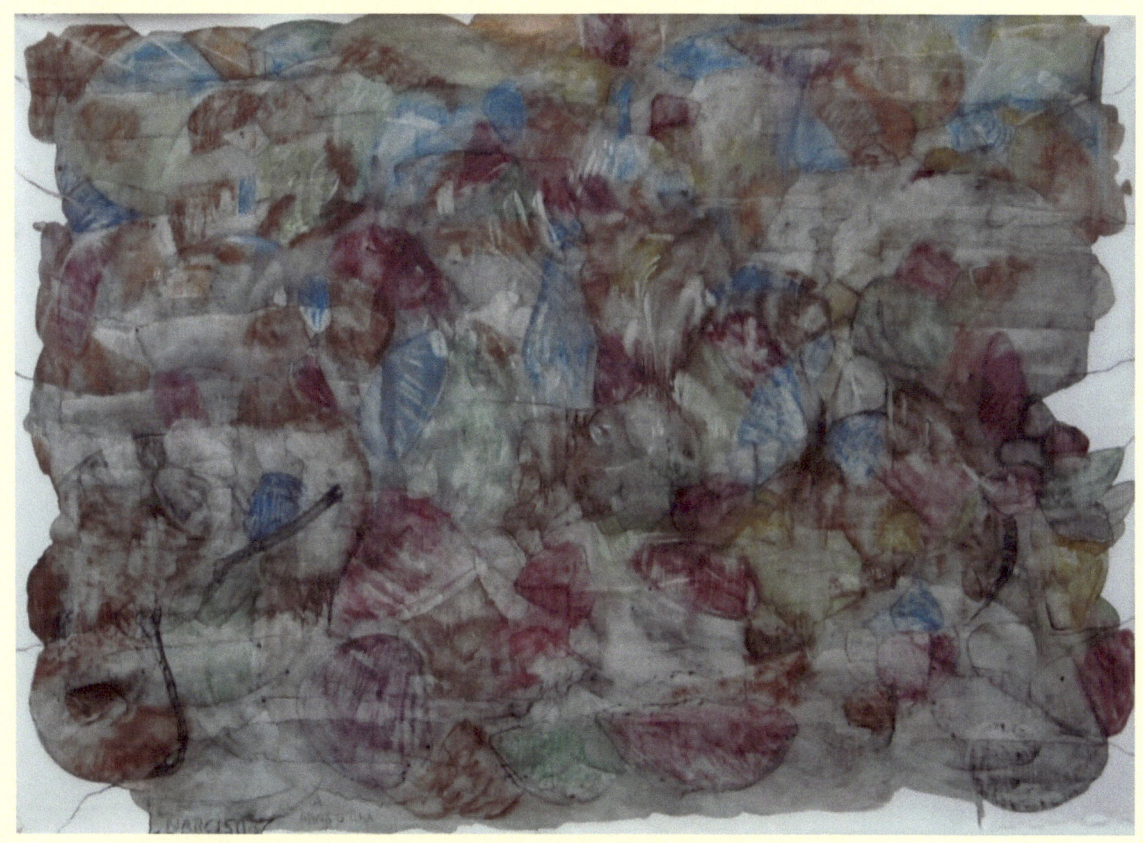

Jonas Barros, mista sobre tela, 300 x 210 cm, 2015. Foto Éder Bispo

Do lado alheio

Se pôs um olho

A desfocar-se do outro

Retido do seu entorno

Desanuviado

opaco

o olho do tolo

12 RIO DE MENTIRAS
a morte da pintura

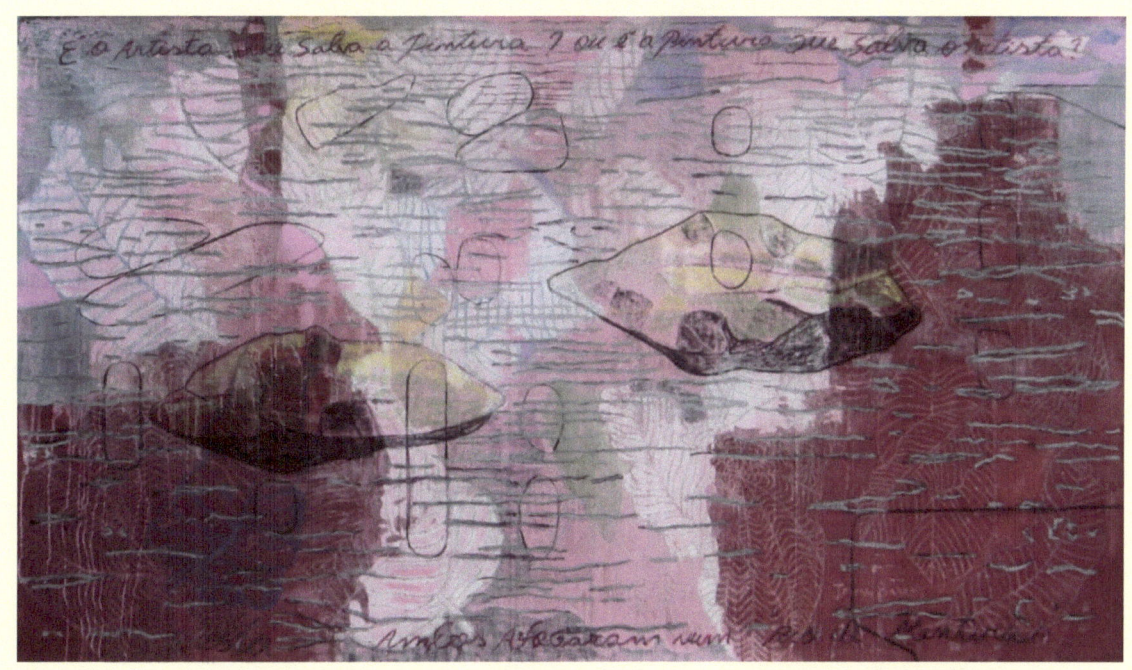

Jonas Barros, mista sobre tela, 266 x 151 cm, 2015. Foto Éder Bispo

Toda verdade é dura

como a cor vermelha

e mais se firma

na arquitetura dos fatos

quanto mais sanguínea

(...)

Posto as mentiras são de toda cor

não há como saber

se os tons vermelhos

assumem mesmo

o acerto que anunciam

13 NEM VERDADES, NEM MENTIRAS

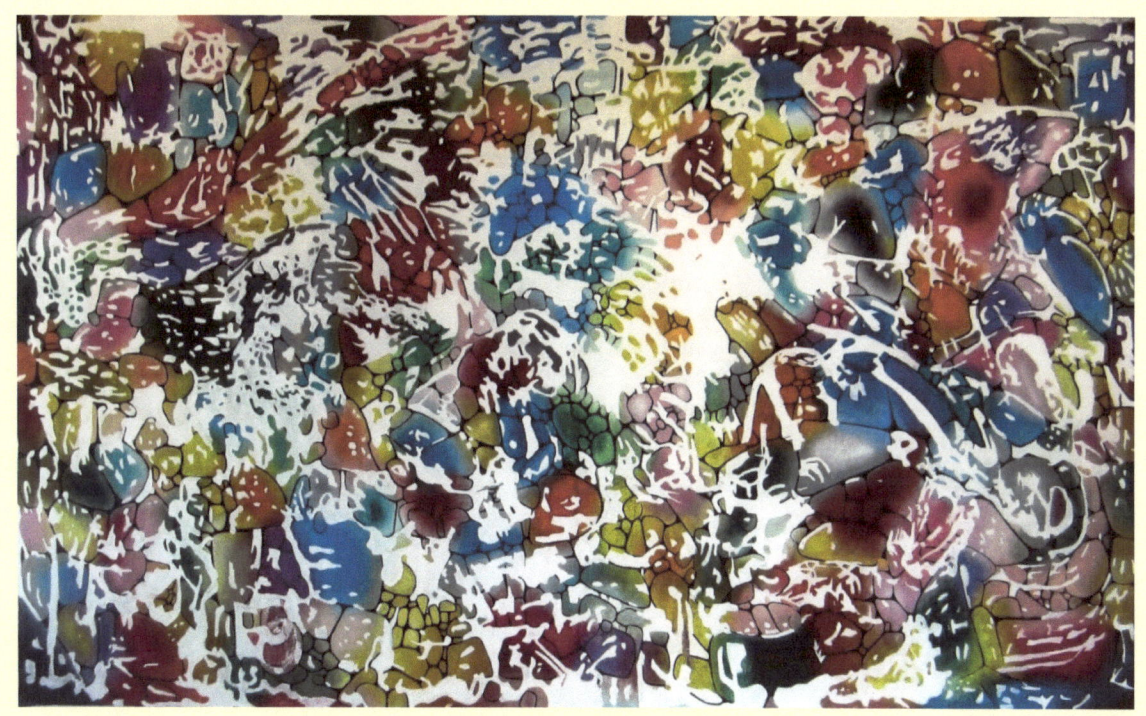

Jonas Barros, mista sobre tela, 266 x 151 cm, 2015. Foto Éder Bispo

Jonas me disse: Marcos eu

só quero a cor!

Se não fosse chamado

Pelos raros da cor

Não comporia este livro

Assim sou grato ao acaso

De escutar tal intento

Pois na minha rotina

nunca se faria utilitária

a ideia de poetar uma cor

pareceria besta ou excessivo

esgotaria

o fluxo

do poema

No entanto aqui está

a revelar-se:

O sol é rosa

Jonas Barros

Artista Visual Brasileiro. Nasceu em Cuiabá, Mato Grosso, Brasil.
Vive e trabalha na Faz. S.J. do Curralzinho, Nobres, Mato Grosso, Brasil.

Exposições

2015	"Caminhos da Coluna Prestes", Museu de Arte de Mato Grosso, Cuiabá, Mato Grosso, Brasil.
2014	"Percurso: Magia Propiciatória", MACP/UFMT, Cuiabá, Mato Grosso, Brasil.
	"Grande Olhar", Pavilhão das Artes, Palácio da Instrução, Cuiabá, Mato Grosso, Brasil.
	"Bichos", Arena Cultural Cuiabá, Cuiabá, Mato Grosso, Brasil.
2013	"365", Casa do Parque, Cuiabá, Mato Grosso, Brasil.
2012	"Trilha Essencial", Casa do Parque, Cuiabá, Mato Grosso, Brasil.
	"Do Outro Lado", Museu de Arte Contemporânea, em Campo Grande, Mato Grosso do Sul, Brasil.
2011	"Jonas Barros", Ponto de Cultura, Nobres, Mato Grosso, Brasil.
2010	"Cores do Pantanal - Circuito Cultural Lusófonos", Palácio Cabral, Lisboa, Portugal.
	"Diálogo Contemporâneo: quatro faces da arte mato-grossense", Galeria Mato-grossense de Artes Visuais, Cuiabá, Mato Grosso, Brasil.
	"Circuito Cultural Setembro Freire", Casa de Cultura Silva Freire, Cuiabá Mato Grosso, Brasil.
2009	"Mostra Mato Grosso", no Centro Cultural José Sobrinho, Rondonópolis, Mato Grosso, Brasil.
	"Via-Sacra Contemporânea", MASMT - Museu de Arte Sacra de Cuiabá, Cuiabá, Mato Grosso, Brasil.
2008	"Outono Cores e Formas: arte sob o ponto de vista da sustentabilidade", Centro de Eventos do Pantanal, Cuiabá, Mato Grosso, Brasil.
	"Artistas do Centro-Oeste", Galeria da Secretaria de Estado de Cultura de Mato Grosso, Cuiabá, Mato Grosso, Brasil.
2007	"Circuito Panorâmico", Galeria Mato-grossense de Artes Visuais, Cuiabá, Mato Grosso, Brasil.
	"Centenário Ignez Corrêa da Costa", Galeria Mato-grossense de Artes Visuais da Secretaria de Estado de Cultura de Mato Grosso, Cuiabá, Mato Grosso, Brasil.
2006	"XXIII Salão Jovem Arte Mato-grossense", Secretaria de Estado e Cultura, Cuiabá, Mato Grosso, Brasil.
	"4 Artistas e sua Cidade", Secretaria Municipal de Cultura de Cuiabá, Cuiabá, Mato Grosso, Brasil.
	"Grandeolhar", Terminal Rodoviário Alberto Luz, Rondonópolis, Mato Grosso, Brasil.
	"Exposição de Artistas Mato-Grossenses I", na Biblioteca Regional do campus da UFMT, Rondonópolis, Mato Grosso, Brasil.
2005	"Imagens da Religiosidade", Galeria Mato-grossense de Artes Visuais da Secretaria de Estado de Cultura de Mato Grosso, Cuiabá, Mato Grosso, Brasil.
2004	Várias Paisagens", no Centro de Eventos do Pantanal, Cuiabá, Mato Grosso, Brasil.
2003	"Panorama das Artes Plásticas em Mato Grosso no século XX", Studio Centro Histórico, em Cuiabá, Mato Grosso, Brasil.
2002	"El Amazonas", Museu Nazinale Di Castel Sant'angelo, Roma, Itália.
2001	"Grandeolhar 2", Mercado Municipal, Cuiabá, Mato Grosso, Brasil.
2000	"Grandeolhar 1" na Estação Rodoviária, Cuiabá, Mato Grosso, Brasil.
	"Artistas do Século", MACP/UFMT – Museu de Arte e Cultura Popular da Universidade Federal de Mato Grosso, Brasil.
	"Acervo - Exposição individual", Moitará Sebrae Center, Cuiabá, Mato Grosso, Brasil.
1998	"3 Pintores de Mato Grosso", Moitará Sebrae Center, Cuiabá, Mato Grosso, Brasil.
	"Pintando Cuiabá", Secretaria Municipal de Cultura de Cuiabá, Cuiabá, Mato Grosso, Brasil.

1997	"XVI Salão Jovem Arte Mato-grossense", Fundação Cultural de Mato Grosso, Cuiabá, Mato Grosso, Brasil.
1994	"XIV Salão Jovem Arte Mato-grossense", Fundação Cultural de Mato Grosso, Cuiabá, Mato Grosso, Brasil.
1993	"Regional-universal - Exposição individual", MACP/UFMT – Museu de Arte e Cultura Popular da Universidade Federal de Mato Grosso, Cuiabá, Mato Grosso, Brasil.
	"Salão Nacional Contemporâneo de Ribeirão Preto", Ribeirão Preto, São Paulo, Brasil.
1991	"Regional-universal - Exposição individual", MACP/UFMT – Museu de Arte e Cultura Popular da Universidade Federal de Mato Grosso, Cuiabá, Mato Grosso, Brasil.
	"Salão Nacional Contemporâneo de Ribeirão Preto", Ribeirão Preto, São Paulo, Brasil.
	"Arte aqui é mato" exposição itinerante: MASP - Museu de Arte de São Paulo Assis Chateaubriand, São Paulo, São Paulo, Brasil.
	"Arte aqui é mato" exposição itinerante: MAB - Museu de Arte Brasileira, Brasília, Distrito Federal, Brasil.
1889	
	"IX Salão de Artes Visuais de Presidente Prudente", Delegacia de Cultura, Presidente Prudente, São Paulo, Brasil.
	"I Salão Mato-grossense de Artes Plásticas", Fundação Cultural de Mato Grosso, Cuiabá, Mato Grosso, Brasil.
	"I Salão Mato-grossense de Artes Plásticas", Teatro Nacional, Brasília, Distrito Federal, Brasil.
1988	
	"Encontro dos Artistas Visuais do Centro Oeste", Casa da Cultura, Cuiabá, Mato Grosso, Brasil.
1987	
	"VI Salão de Artes Plásticas de Mato Grosso do Sul - Por uma identidade ameríndia", Fundação de Cultura de Campo Grande, Campo Grande, Mato Grosso Do Sul, Brasil.
1987	"VI Salão de Artes Plásticas de Mato Grosso do Sul - Por uma identidade ameríndia", Fundação de Cultura de Campo Grande, Campo Grande, Mato Grosso Do Sul, Brasil.
1986	"X Salão Jovem Arte Mato-grossense", Fundação Cultural de Mato Grosso, Cuiabá, Mato Grosso, Brasil.

Marcos Moura Vieira

Escritor e Poeta Brasileiro/Holandês. Nasceu em Aracaju, Sergipe, Brasil.
Vive e escreve entre Recife e Amsterdam.

Publicações Literárias

2015	Tons Amarelos Sobre Rosa Selvagem - Poesias
2014	A Revoada dos Elefantes – Ficções
	Livro 1 – Edita-me ou te devoro
	Livro 2 – Cartas de Isaías
	Livro 3 – O sexo sentido
	Arvorados em Família - Contos
2013	O Livro da Vida – Poesias
	Nada que Não seja Dito - Poesias
1994	Sinais de Vidro - Poesias
1990	Voragem - Poesias
1989	Ivana: o lado avesso do ser - Peça teatral

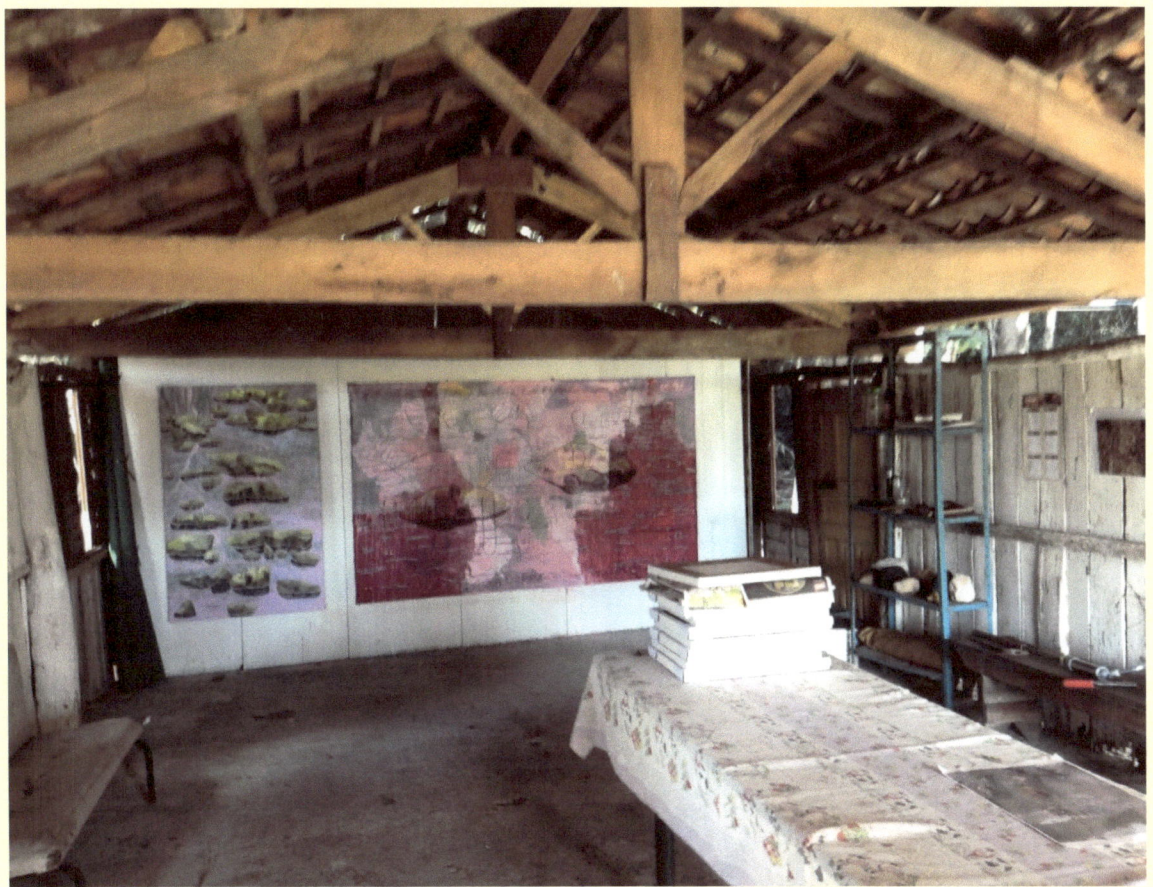

Atelier de Jonas Barros na Fazenda São José do Curralzinho no município de Nobres no Mato Grosso, Brasil. Foto Marcos Moura Vieira, 2015

Série Verbo-Visual

Edições
Sal*moura*

Copyright © by Marcos Moura Vieira 2015

Todos os direitos reservados. Nenhuma parte desta edição pode ser utilizada ou reproduzida – em qualquer meio ou forma, seja mecânico ou eletrônico, fotocópia, gravação etc. – nem apropriada ou estocada em sistema de banco de dados, sem a expressa autorização dos autores

www.ingramcontent.com/pod-product-compliance
Lightning Source LLC
Chambersburg PA
CBHW051106180526
45172CB00002B/792